밤의 그림

큐라이스 글·그림
이용택 옮김

밤의 그림

よる の え

니들북

"방금 소리 들었어?"

여동생은 그렇게 속삭이더니 그 자리에 멈춰 서서 얼음처럼 굳어 버렸다.

"아무 소리도 안 들렸는데?"

나는 약간 장난스러운 목소리로 대답한다.

여동생은 불안한 듯 주위를 둘러보고 있다.

하지만 여기에는 나와 여동생 말고는 아무도 없다.

"오빠는 안 들려? 봐, 또 들렸어."

"아무 소리도 안 들려."

나는 여동생을 달래기 위해 쪼그려 앉으면서 줄곧 아무 소리도 못 들은

척했다.

"하나, 둘! 셋, 넷! 야, 산! 너, 자세 똑바로! 그렇지!

하나, 둘! 셋, 넷! 야, 숲! 얼굴이 처졌어! 잡아당겨! 숨 내쉬고! 그렇지!

하나, 둘! 셋, 넷! 다섯, 여섯! 일곱, 여덟! 야, 달! 마음을 둥그렇게! 천천히 초승달로 만들어 가는 거야! 턱 당겨! 그렇지!

어이, 숲! 너 얼굴이 처졌어! 정신 차려, 다음 달에 시합이야!"

"역시 오늘은 '토마소'가 좋겠어. 어때? 토마소 먹자!"

"다쿠야, 말 나온 김에 일러두고 싶은 게 있어…."

"새삼스레 뭔데?"

"제발, 토마토소스 스파게티를 토마소로 줄이지 말아 줘. 그렇게 줄이는 게 허용되는 건 '어소'(어육 소시지)뿐이니까."

회사원 M씨가 한밤중에 자동차를 몰고 주택가를 달리고 있었는데,
갑자기 초등학교 저학년 정도의 남자아이가 뛰어들더니 자동차에 치여
나자빠졌다.
뒤이어 덜컹, 하며 무언가를 바퀴로 밟고 지나가는 듯한 감촉이 느껴졌다.
"내가 무슨 짓을 저지른 거지…?"
M씨는 황급히 차에서 내려 남자아이를 구하려 했다. 그러나 남자아이의
모습은 보이지 않았고, 어린이 실루엣을 한 입간판만 너덜너덜해진 채
나뒹굴고 있었다.

고이케가 아파트로 찾아온 것은 새벽 1시를 넘긴 시각이었다.

소파 대신 내 침대에 걸터앉아 걱정스럽게 나를 바라본다.

"무슨 일 있어? 몰골이 왜 그래? 마치 내일 운전 학원에서 첫 고속도로
주행 교습을 받는 사람처럼 불안한 표정을 짓고 말이야."

"부릉부릉부릉부릉, 불도저."
히라이 과장님이 머리카락을 휘날리며, 양손을 허리 앞에서 꽉 맞잡고
발바닥을 미끄러뜨리듯이 앞뒤로 움직인다. 달아오른 이마에는 땀이
배어나고, 구레나룻은 일찌감치 습기를 머금어 반들반들 빛나고 있다.

"부릉부릉부릉부릉, 불도저."
마에다 부장님까지 가세했다.

이 회사는 이제 끝장이다.

동급생인 이다 양과 함께 영화를 보게 되다니, 용기 내서 말 걸어 보길 잘했다. 사랑스러운 이다 양과 함께 있다는 것만으로도 늘 다니던 평범한 영화관이 특별하게 느껴진다.

그녀는 아름다운 긴 흑발을 만지작거리면서 최신 영화 포스터를 무심히 바라보고 있다. 그러다가 갑자기 나에게 말을 걸었다.

"오다 군, 오다 군."

"왜?"

나는 약간 들뜬 목소리로 대답했다.

그녀가 매점을 가리키며 말했다.

"팝콘 안 사?"

"우리 회사에는 평사원이란 게 존재하지 않습니다! 신입 사원 여러분은
지금부터 모두 '크리에이티브 파이터'입니다!"
입사식이 한창일 때 내 머릿속은 의문으로 가득 찼다.
'괜찮으려나, 이 회사…'

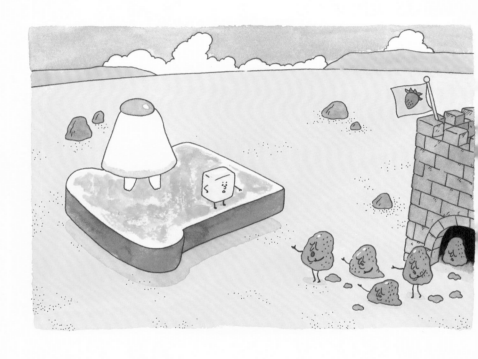

목 늘어난 티셔츠를 입은, 자그마한 몸집의 남학생.

그의 이름은 구보 쇼, 별명은 토스트.

그는 초등학교 5학년 때 학교에 토스터를 가지고 와서 급식에 나온

식빵을 노릇하게 구워 느긋하게 먹었다.

그 행동력에 어이없어하던 담임선생님마저 자신의 빵을 토스터로 구워

달라고 부탁했다.

그는 그렇게 전설이 되었다.

"우체통 안에는 우체국 직원이 들어가 있어."

동급생 하야시다가 실없이 웃으며 말했다. 이 녀석의 농담은 항상 이런 식이다.

"아아~ 그렇~ 구나."

나는 억지로 맞장구를 쳐 주었다.

마침 근처에 우체통이 있어서 콩콩 두드려 보았다.

"안에 누구 계세요?"

"네~"

그것은 꺼지기 직전의 촛불 같은, 가냘픈 남자 목소리였다.

"이 바보야! 너 대체 무슨 생각으로 소스 아저씨를 데려온 거야?"

"그거야 당연히 오늘은 다코야키 파티니까 소스가 필요하지 않겠어? 소스 아저씨도 현관에서 엄청 들떠 있었단 말이야…"

"야, 근데 저 소스 아저씨… 우스터소스 아저씨 아냐?"

"응, 우리 집에서는 다코야키에 우스터소스를 뿌리니까…"

"음메~ 나를 먹지 마~"

긴 테이블 옆에 앉은 여자 친구 요리코가 자못 우둔한 소 울음소리를
흉내 내며 원망스럽게 말한다. 최근 채식주의에 눈뜬 여자 친구로서는
맥도날드에서 빅맥을 입 안 가득 베어 무는 행위가 용납하기 어려운
것이리라.

"음메~ 난 먹히기 위해 태어난 게 아니야~ 음메~"

나는 조금은 미안함을 느끼면서도, 빅맥을 덥석 물고 입가에 묻은 소스를
날름 핥았다. 어쨌든 지금 이걸 먹지 않으면 쓰레기통행이 될 테고,
그러면 죽은 소에게 더더욱 미안할 뿐이다.

여자 친구는 원망스러운 눈빛을 보내며 감자튀김 두어 개를 집어 들었다.
비가 추적추적 내리는 밤 9시, 나카노사카우에中野坂上역 앞에 위치한
맥도날드의 2층 좌석은 텅 비어 있었다.

))))))

구름 한 점 없는 밤, 전망 좋은 고지대에서 오른손을 허리에 대고 왼손을 관자놀이에 댄 후 '와리가리와리가리'라는 주문을 세 번 외우거라. 그러면 UFO가 나타난단다….

머리맡에 모습을 드러낸 할아버지의 혼령은 그 말만 남기고 휙 사라졌다.
왜 그 말을 손자인 나에게 남겼을까?
아직도 모르겠다.

"여기 와이파이 돼요?"

강에서 나온 갓파가 그렇게 말했다.

기차역 매점에서 380엔짜리 햄 도시락을 사서 두 량짜리 기차에
올라탔다. 나는 햄 도시락을 무릎에 올리고 창문 너머로 펼쳐진 풍요로운
가을의 시골 풍경을 바라보고 있었다.

기차표를 검표하러 온 차장은 거대한 돼지였다.

나는 햄 도시락 말고 파 도시락을 살걸, 하고 절실히 후회했다.

나리타에서 로스앤젤레스로 향하는 비행기 안. 이코노미석의 좁은
좌석으로 소꿉놀이 같은 기내식이 운반되어 온다. 작은 컵에 맥없이 눌린
샐러드, 봉지 빵, 전자레인지로 데운 카레, 왜 거기 있는지 모를 크래커.
그것들을 나무젓가락으로 쿡쿡 찌르고 있는데, 문득 머릿속에 떠올랐다.
밥솥을 보온 상태로 켜 두고 왔다는 게.

"여유 만만 겐스케의 미드나이트 라디오! 오늘의 게스트는 30년 동안 붕어빵 단팥 소만 빨대로 쭉쭉 빨아 온 빨대의 달인 니야마 도시오 씨입니다. 잘 부탁드립니다!"

"아, 니야마라고 합니다. 잘 부탁드리빨대."

"역시 말끝을 그렇게 끝맺으시는군요! 과연 빨대의 달인이십니다. 자, 이제부터 청취자분들의 질문을 기다리겠습니다."

"자! 이 부분이야! 잘 봐!"

아케미는 DVD의 일시 정지 버튼을 누르면서 영화를 띄엄띄엄 재생하기 시작했다.

"자 봐 봐! 큐조가 화승총에 맞아 죽는 장면, 자세히 보면 큐조는 저격수가 있는 방향을 가리키고 있어! 다시 한번 보자고!"

21세기에, 영화 〈7인의 사무라이〉*에 대해 이렇게나 열정적으로 이야기할 수 있는 여자는 아케미뿐일 것이다.

))))➤

★ 일본 영화계의 거장으로 꼽히는 구로사와 아키라 감독의 장편영화. 전국시대를 배경으로 했으며, 1954년에 개봉했다. 제15회 베니스 국제영화제에서 은사자상을 수상한 작품이다.

찌는 듯한 무더위가 기승을 부리는 오후, 거래처를 돌고 회사로 돌아가는
길.
돌이 되어 버린 입사 동기 이즈카를 끌고 다니면서 상점가를 걷는다.
그렇게나 메두사를 보지 말라고 경고했건만….
배고픔을 느끼고 우연히 눈에 띈 라면집에 들어가 탕면을 주문한다.
그다지 맛도 없는 국물을 들이켜면서 나는 가게 밖에 서 있는, 돌이 된
이즈카를 바라본다.
그것은 투명 석고처럼 영롱하게 빛나고 있었다.

"너 대체 왜 그래? 너는 왜 내가 만두를 빚고 있을 때만 디즈니랜드 이야기를 하는 거야? 전에도 그러길래 내가 '제발 그 이야기만은 하지 말아 줘' 하고 부탁했잖아. 그런데 너는 오늘도 같은 이야기를 하고 있어. 앞으로 만두를 빚고 있을 때 그 이야기는 금물이야, 적어도 나에게는."

근처 신사에서 제례가 열리자, 그 주변으로 시끌벅적한 노점상이
들어섰다. 음침한 가게 주인이 귀찮은 듯한 표정으로 파토스pathos✿ 구이를
굽고 있었다.

"아저씨, 파토스 구이 두 개요!"

"…600엔."

가게 주인은 성가시다는 듯 얼굴에서 입 부분만 비죽거리며 꺼림칙하게
중얼거렸다.

나는 신사 옆 돌 벤치에 앉아 갓 구운 따끈따끈한 파토스 구이를 한 입
베어 물었다. 씹으면 씹을수록 서글퍼지는 양질의 파토스였다.

〉〉〉〉〉

✿　연민, 동정, 슬픔의 감정을 느끼게 하는 것. 또는 슬픔을 느끼고 싶어 하는 감정을 말한다.

덜컹덜컹 이상한 소리가 나를 쫓아온다.

밤의 시골길. 나는 자판기에 쫓기고 있었다.

"뭐야, 이 자판기. 왜 이따위 음료수밖에 없어?"

내 험담을 들은 건가? 그렇게 기분이 나빴나?

어둠 저편에서 서서히 거리를 좁혀 오는 자판기의 희미한 불빛이 보인다.

나는 파출소로 뛰어들려다가 이내 포기한다.

파출소 앞에도 자판기가 있으니까.

〉〉〉〉〉

아버지가 유니콘의 뿔에 찔려 돌아가셨다.

평범한 대학을 나와, 평범한 회사에 근무하며, 평범한 가정을 꾸리고,
평범하게 나를 키운, 평범한 아버지는 정년퇴직 후 산책하러 나갔다가
유니콘의 뿔에 가슴을 꿰뚫리는 평범치 않은 죽음을 맞이한 것이다.

그리고 이제부터 평범치 않은 재판이 시작된다.
물론 상대방은 유니콘에 목줄을 채우지 않고 산책시킨 주인이다.

"오래 기다리셨습니다. 네안데르탈풍 소 볼살이 나왔습니다."

"저기… 근데 네안데르탈풍이 뭐예요?"

"사냥부터 조리까지 모든 공정을 주방장이 직접 진행한 요리입니다. 물론 석기로요."

그 말을 듣고 나는 군침이 멎지 않았다.

이런 어처구니없는 이야기가 어디 있을까?

회사에서는 거래처를 돌다가 돌이 되어 버린 입사 동기 이즈카를 우리 집에서 관리하라고 한다. 이 사태를 어떻게 아내에게 설명하면 좋을까? 퇴근길, 전철 안에서 주변의 따가운 시선을 느끼며 나는 신음했다. 돌이 되어 버린 이즈카를 껴안은 채.

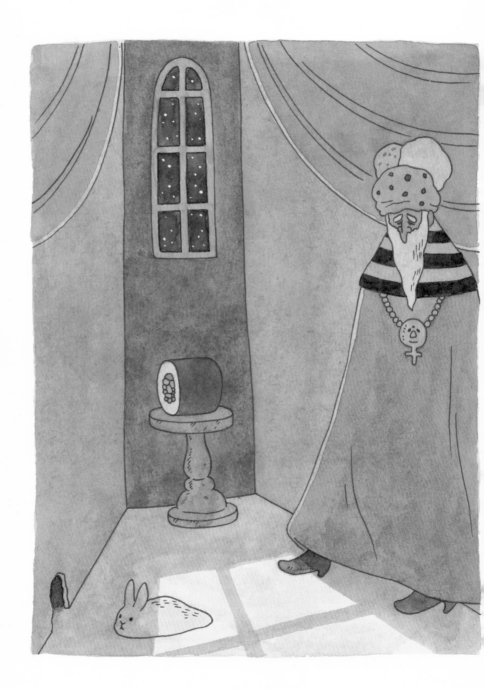

"어떠신가요? 이 방을 적극 추천드립니다만⋯."

"괜찮으려나⋯? 햇빛이 별로 안 드는 것 같은데요."

"하지만 이렇게 넓은 주방은 다른 곳에서는 좀처럼 찾을 수 없어요.
게다가 요즘 거실에 피딱지가 묻어 있는 방을 어디 찾기가 쉽던가요?"

"하기야 기왕이면 피딱지가 묻어 있는 방을 빌리는 게 좋으니까⋯ 그치만
아무리 그래도 햇빛이 그닥⋯."

“자기야, 나 좋아해?”

“당연히 좋아하지.”

“얼마나 좋아해?”

“엄청 좋아해.”

“조금 더 야마 짱처럼 말해 줘.”

“야마 짱이라니? 그건 누구 별명이야?”

“당연히 야마데라 고이치*지.”

〉〉〉〉〉

✪ 다채로운 목소리와 다양한 연기 스타일로 유명한 일본의 전설적 성우.

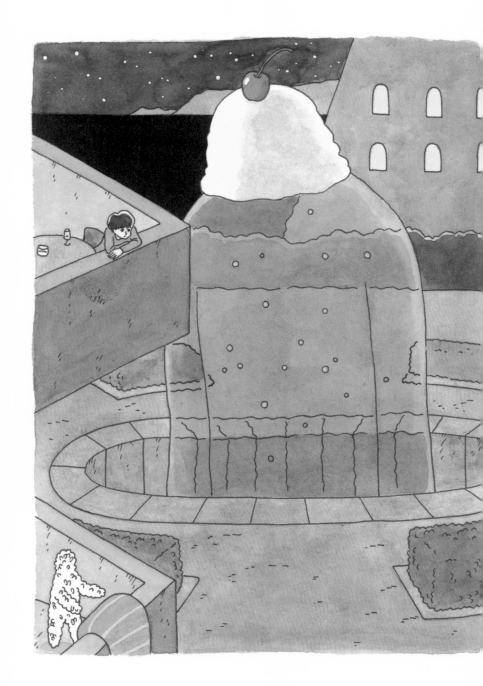

"그거 알아? 늪에는 '늪 사나이'가 살고 있는데, 질척질척한 스튜를 만들어 먹는대."

"흠, 그러면 강에는 '강 사나이'가 살고 있나? 흐물흐물한 스튜라도 만들어 먹으면서?"

같은 반 친구 오구리와 이런 이야기를 하면서 하교하는 것을 나는 비교적 좋아했다.

그의 수줍은 듯한 웃음도 좋아했다.

그가 강에 빠져 죽기 전까지는.

그것도 빠질 리 없는 얕은 수심에서.

다쿠야 : 누구냐! 냉장고에 넣어 둔 내 푸딩을 먹은 사람은!

요지 : 난 모르는데?

이쿠에 : 저도 안 먹었는걸요.

푸딩 먹었지유 : 졸자도 모르오.

그대는 상상한다.

달이 빛나는 밤의 고요한 호수.

그 호수 한가운데에 떠 있는, 아무도 타지 않은 배 그리고 노.

그 배에는 읽다 만 소설이 있고, 손대지 않은 토마토 샌드위치가 있다.

오늘 밤 잠자리에 누워 눈을 감은 그대는 그 장면을 떠올린다.

그리고 자신이 그 배에 타고 있음을 깨닫는다.

빨간 찬찬코*를 입고 있는데, 파란 텐텐코**가 왔다.

텐텐코는 언제나 그렇듯이 빨간 탬버린을 능숙하게 치고 있었다.

초록색 왕왕코***가 그 모습을 그늘에서 가만히 지켜보고 있다는 사실을

나는 알고 있었다.

〉〉〉〉 ❙

일본의 어린이용 전통 의상.

일본의 싱어송라이터.

강아지 또는 '멍멍'처럼 강아지가 우는 소리를 흉내 낸 일본어.

이케부쿠로행 마루노우치 선 전철을 타고 맨 끝자리에 앉았다. 맞은편 좌석에는 유치원생으로 보이는 여자아이가 엄마와 함께 앉아 있었다. 그 여자아이는 물끄러미 나를 바라보며 내게서 눈을 떼지 않았다. 생전 처음 보는 아이였다. 휴대전화를 보는 척하며 외면하려 해도 그 아이가 나를 뚫어져라 쳐다보고 있다는 게 느껴졌다. 이윽고 전철이 요쓰야역에 다다랐을 때, 여자아이가 나를 가리키며 말했다.

그 한마디에 나는 얼어붙고 말았다.

"살인자."

고양이 냥지로가 터벅터벅 산길을 걷고 있습니다.

"오늘도 하나도 못 팔았어….."

냥지로는 작게 한숨을 내쉬었습니다.
자기 털을 둥글게 말아서 만든 부적을 거리에서 팔려고 했지만 전혀
팔리지 않았던 것입니다.

"내 털이 검은색이라서 안 팔리는 걸까?"

도쿄에서 혼자 살고 있는 대학생 N씨의 이야기.
2층짜리 목조건물의 2층 모퉁이 방에 사는 N씨.
그 방에서는 새벽 2시만 되면 어디선가 기묘한 목소리가 들려왔다.

"이~제~괜~찮~아?"

어린 여자아이의 목소리였다.

밤마다 들리는 이 목소리. 그동안은 항상 무시했지만, 이날은 술에
취해서였는지 무심코 "이~제~괜~찮~아" 하고 대답해 버렸다.

딩동.
방의 초인종이 울렸다.

"그럼 어머니 안녕히, 안녕히 계세요."

"나는 기다릴 거란다. 겐타야 '안녕히 계세요'라는 말은 불운해. 다시
돌아오겠다는 징표로 '다녀오겠습니다'라고 말하렴."

"그럼 어머니, 다녀오겠습니다."

"그러렴 겐타야. 이제 나는 마음이 놓이는구나. 다녀오렴."

신주쿠에서 죽게 되다니… 이런 건 나답지 않아. 그것도 하필이면
가부키초의 뒷골목에서…. 친구들은 내 장례식에서 "그 녀석은 신주쿠에서
죽을 녀석이 아니었는데"라고 입을 모아 말하겠지. 내가 죽기에 딱
어울리는 장소는 우라와 근처야. 아, 아사카도 좋겠지….

희미해져 가는 의식 속에서, 전단지를 돌리던 젊은 남자가 옅은 웃음을
머금고 이쪽을 바라보고 있는 모습이 눈에 들어왔다.

"사과해."

그는 정색하면서 다시 한번 말했다.

둘이서 들어간 패스트푸드점에서 나는 "맛 좀 보자"라고 하면서 그가 주문한 치킨 너겟을 하나 집어 들고 내 입에 쏙 넣었다. 그 순간 그의 얼굴에서 표정이 사라졌다.

"사과해."

그가 공허한 눈으로 중얼거렸다.

"이제서야 돌아온 주제에, 부모에게 한다는 말이 고작 돈을 달라는 거냐? 넌 정말 어쩔 수 없는 방탕아로구나. 네 행색 좀 봐라. 팥고물이나 흘리고 다니는 꼬락서니 하고는!"

어머니는 그렇게 혼내시더니, 내 윗부분 빵을 벗겨 내셨다.

점심시간이 되자 모두 제각각 점심거리를 공사 현장 휴게실에 펼쳐
놓았다. 아내가 싸 준 도시락, 편의점 도시락, 빵 등 다양하다. 다키 씨의
은색 도시락에서는 미트볼이 빛나고 있다. 아무래도 어제 경정에서
재미를 좀 봤나 보다. 다키 씨는 앞니가 거의 보이지 않는 미소를 내게
지어 보였다.
아침 일찍 일어나 도시락에 흰밥과 미트볼을 가득 채워 넣는 다키 씨를
상상하자, 어색해서 미쳐 버릴 것 같았다.

굿바이 선생님이 평소처럼 나를 교문까지 바래다주었다. 그리고 지금껏
수없이 들어 온 그 말을 했다.

"굿바이."

서쪽 하늘의 눈부신 햇빛이 선생님의 새하얀 이를 비추고 있었다.

"굿바이."

나도 조금 쑥스러워하면서 그렇게 중얼거렸다.

풀과 꽃이 우거진 넓은 마당. 옆으로 길게 뻗은 나무 탁자에는 수많은
의자들이 늘어서 있고, 그와 같은 수의 찻잔이 놓여 있다.
아까부터 내리던 비는 그 기세를 높여 빈 찻잔에 투명한 액체를 줄곧
고이게 만든다.
빗방울이 찻잔에 부딪치는 소리에 나는 넋을 잃고 있었다.

노노무라 씨의 집은 맨홀 아래에 있는 한 평 남짓한 공간이었다.

어느 시대의 방송이 나올지 모를 소형 텔레비전과 그 옆에 꽂혀 있는

색 바랜 조화.

자그마한 밥상에 대접받은 찻잔은 모락모락 김을 내뿜고 있다.

노노무라 씨를 만난 것은 내가 신입 사원 연수차 여러 공장을 차례차례

견학하고 있을 때였다.

나사 공장의 잔업을 마치고 허름한 숙소에 도착했을 즈음에는 이미 밤 11시가 지나 있었다.

나사 기름으로 얼룩진 작업복을 벗어 던지고 텔레비전을 켠 후, 통조림 미트 스파게티를 데우지도 않은 채 꾸역꾸역 삼켰다.

차가운 고기 기름과 자극적인 토마토소스의 맛, 이따위 음식을 맛있다고 느끼는 자신에게 화가 난다.

나는 통조림 캔에 을씨년스럽게 타바스코를 뿌렸다.

"오늘은 샤워하면서 볶음밥을 먹는 무질서한 행위를 했습니다. 볶음밥을 몸에 뿌리며 뜨거운 물과 함께 입에 처넣는 짜릿한 배덕감, 매우 신선한 느낌이었습니다. 그럼 건강히 지내세요."

이런 내용의 편지가 일주일에 한 번씩 우리 집 우편함에 들어오고 있다. 그 편지에는 우표도 붙어 있지 않고 소인도 찍혀 있지 않았다.

그녀는 커피 젤리의 뚜껑을 열더니 샴페인이라도 마시듯 표면의 크림만
홀짝 들이켰다.

도발적인 그녀의 시선이 나를 찌른다.

"아하, 넌 그런 여자로구나. 이런 타이밍에 내 앞에 나타나서 그런 짓을
한다 이거지?"

"당신이 있든 없든 상관없어. 나는 언제나 이렇게 하니까."

"그러니까 언니가 죽은 후에도 한동안 언니가 죽었다는 게 믿기지 않았어. 왜냐하면 장례식이 끝난 후에도 언니는 자기가 공부하던 책상에 앉아 있었거든. 식사 때면 항상 앉던 자리에 앉아서 아무것도 놓여 있지 않은 식탁을 물끄러미 바라보았고, 불을 끄면 이층 침대의 위층에 누워 있기도 했으니까."

그런 대화가 패밀리 레스토랑의 뒷좌석에서 흘러나왔다.

"그런데 신기하지 않아? 언니가 눈을 안 감는 거야. 침대에 누워 있어도 유령은 눈이 건조해지지 않는 걸까?"

"덮밥 가게에 들어가면 쇠고기 덮밥, 돼지고기 덮밥, 갈비 덮밥, 장어 덮밥, 카레 덮밥…, 어지러울 만큼 많은 메뉴 중 하나를 골라야 하죠?"

"네, 곁들이는 국도 미소시루, 돈지루*, 바지락 및 파래 국 등 여러 가지가 있네요."

"그런 선택을 할 필요가 없어서 확실히 편해요… 교도소는."

))))

✦ 일본식 된장인 미소에 돼지고기와 채소를 넣고 끓인 국.

"여기, 디저트인 껌입니다."

"네?"

미나미아오야마의 한 고급 프랑스 레스토랑.

접시 위에 공손히 놓인 껌 하나, 분명히 이상한 광경이었다.

"저기, 이게 뭔가요?"

"그러니까 너희들 같은 녀석들의 디저트는 껌 하나면 충분하다는
말씀입니다."

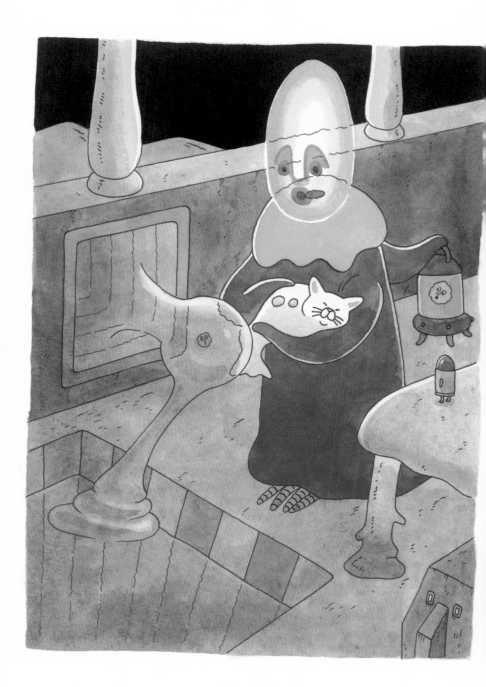

"아아, 당신의 늠름한 팔… 멋져요."

"그렇지, 지금부터 늠름한 차를 우려낼 거야…"

"아아아, 이 얼마나 늠름한 차인가요?"

"맞아, 워낙 늠름한 찻잎을 사용했으니까."

가재 사나이의 거대한 집게가 내 복부를 날카롭게 관통했다.

나는 아파트 복도에 쓰러진 채, 엘리베이터로 천천히 걸어가는 그놈의

빨간 꼬리를 바라보고 있었다. 초등학교 시절, 안뜰 연못에서 가재를

낚아서 닭장에 처넣으며 놀던 응보를 받는 날이 온 것이다.

아파트 공유 공간이 피로 얼룩진 것을 걱정하면서 나는 32년 인생의 막을

내렸다.

"초콜릿 왕국과 크림 왕국이 나란히 있고, 서로 항상 싸운다… 아아,
아니야, 아니야. 난 애초에 그다지 단것을 좋아하지 않아…"
나는 어둑어둑한 사우나 속에서 뜨거운 돌이 뿜어내는 열기를 맞으며
땀과 함께 새로운 그림책 아이디어를 쥐어짜 내고 있었다.
돌에 물을 뿌려 실내를 더욱 뜨겁게 한다.
나와라, 나와라, 아이디어야, 나와라…

요즘 들어 아내는 돌이 되어 버린 이즈카에게 말을 거는 것 같다.

"오늘 카레에 넣은 이 고기는 무슨 고기야?"

"갈매기야…."

"뭐?"

"갈매기라고, 갈매기. 왜! 닭고기가 아니라서 싫다는 거야? 그럼 돈을 더 벌어 오든가. 바다거북한테 고개를 숙이면서까지 굴욕적으로 부탁해서 갈매기 고기라도 겨우겨우 얻어 오는 내 심정도 생각해 봐!"

"이해돼요? 알기 쉽게 설명하자면, 지금의 다쿠마 군은 껍데기예요.
영혼이 들어 있지 않은 그릇이지요. 크림 안 든 슈크림 빵처럼 푸석푸석한
상태라고도 할 수 있어요."
"그 슈크림 빵에는 슈가 파우더가 뿌려져 있나요?"
"그게 요점이 아니잖아요!"

아버지는 패스트푸드점에서 햄버거를 주문하면 먹기 전에 꼭 빵을
들춰서 내용물을 확인했다. 샌드위치를 먹을 때도 마찬가지였고,
주먹밥도 반드시 반으로 쪼개서 안에 있는 내용물을 확인한 후에 먹었다.

"직접 보기 전에는 믿지 마라."

철도 공무원으로 오랫동안 일한 아버지의 눈빛은 예전과 다름없이
날카로웠다.

"어렸을 때부터 매번 똑같은 꿈을 꾸고 있어요. 어느 아파트의 평범한 엘리베이터에 혼자 타고 있는 꿈이죠. 1층, 2층, 3층… 창문 없는 좁은 엘리베이터를 타고 마냥 올라가다가 어느 층에도 내리지 않고 퍼뜩 잠에서 깨요.

그런데 요즘 문득 이런 생각이 들어요.

만약 엘리베이터 문이 열리고 내가 내린다면, 그건 죽을 때가 되었다는 뜻이 아닐까 하고…."

눈을 뜨자, 그곳은 백열전구가 깜빡이는 어두컴컴한 방이었다.

탁자 위에는 크루아상이 놓인 접시가 있다.

복면을 쓴, 거칠어 보이는 사내가 이렇게 말했다.

"드디어 깨어났군. 지금부터 자네는 갓 구워 낸 이 크루아상을 먹어야 해.

만약 부스러기를 한 톨이라도 흘린다면 총으로 쏴 죽이겠어."

나시스 전투를 치르러 떠났던 콜로프 왕과 200명의 병사들이 모두
유령이 되어 성곽도시 두스로 귀환한 것은 피처럼 붉게 물든 황혼
무렵이었다. 그들은 말 한마디 없이, 발소리도 내지 않고 줄지어 걸었다.
가족이 말을 걸어도 뒤돌아보지 않았다.

임시로 왕위에 올랐던 콜로프 왕의 둘째 왕자 오제인은 넓은 방에
유령들을 모아 놓고 큰 소리로 외쳤다.
"자랑스러운 우리 아버지이자 위대한 왕 콜로프시여! 그리고 두스가
자부심을 가질 만한 용감한 사내들이여! 잘 돌아왔도다! 그대들이 가야 할
다음 전쟁터는 여기다! 자, 출진!"

오제인은 평원이 그려진 커다란 유화를 내걸었다. 그러자 유령들은 모두
그 그림 속으로 빨려 들어갔다.
그림 속 평원에는 이제 막 출진하려는 콜로프 왕과 200명의 병사들이
그려져 있었다.

"큐라이스 씨는 어쩌다 요리에 관심을 갖게 된 건가요?"

"중학교 요리 수업 때 메밀국수를 만든 적이 있는데, 소스에 다진 매실을 섞어 봤었죠. 그것을 먹은 선생님이 '상당히 맛있다'면서 칭찬해 주셨는데, 그게 계기가 되지 않았을까요? 그렇다고는 해도 사실 중고등학생 때는 요리할 기회가 별로 없었고, 본격적으로 요리를 시작한 것은 대학원 때부터입니다."

"펭귄이 운영하는 바에서 따뜻한 술을 주문하는 바보가 어딨어!"

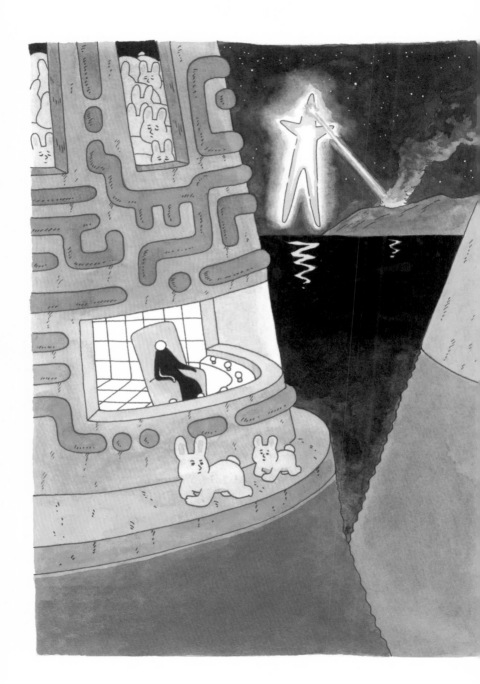

어느 날 가난한 마을에 별이 떨어졌다.

그 후로 마을은 풍년이 들었고, 마을 사람들은 부유해졌다.

그러나 별이 언젠가 하늘로 돌아가 버릴까 봐 불안해진 마을 사람들은

어느 이른 아침에 잠든 별을 때려죽인다.

그러자 별에서 빛이 사라지고 마을은 다시 원래의 가난한 마을로

돌아갔다.

"흐뭇하게 웃으면 부처님 얼굴, 활짝 웃으면 복이 온다. 아하하하."
산 중턱에 있는 에비스 신사에서 올해도 왁자지껄 축제의 장단이
들려온다. 마을 사람들의 웃음소리, 떠들썩한 소리.
올해도 나는 병실에서 그 소리만 듣고 있다.

"어차피 이 세상은 생지옥. 웃으며 기다리자 삶의 마지막을. 아하하하,
오호호호."

만화 작업을 너무 열심히 해서인지 오른손 엄지손가락이 잘 굽어지지
않아 어쩔 수 없이 정형외과 진료를 받았다.

머리가 벗겨진 70대의 뚱뚱한 베테랑 의사는 나의 창백하고 가느다란
손가락을 굽혔다 펴기를 반복하더니 이렇게 말했다.

"이건 말이지, 건초염이야. 주사를 맞든 수술을 하든 해야 해. 딱하게
됐네."

나는 일단 찜질 주머니를 받아 들고, '딱한' 엄지손가락을 물끄러미
바라보았다.

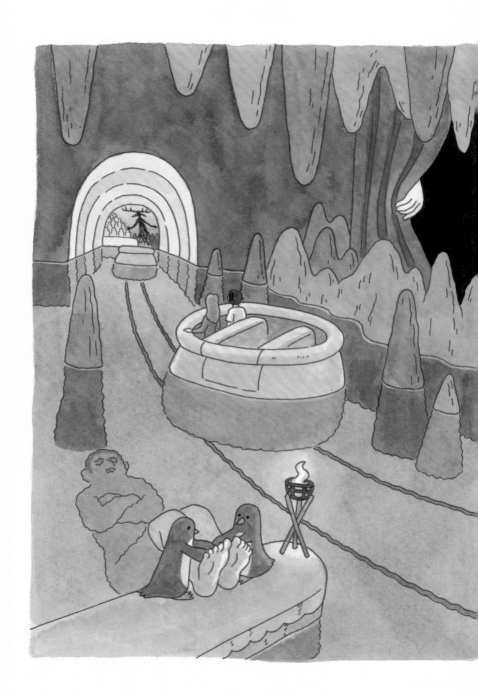

도쿄 오에도 선 나카노사카우에역 출구로 향하는 긴 에스컬레이터.
눈앞에 나란히 선 커플이 남의 눈도 개의치 않고 진한 키스를 나누고
있다. 색이 짙은 선글라스를 끼고 있는 두 연인.
안 보는 척하면서도 힐끔힐끔 그들을 곁눈질하고 있자니, 그들의 두 입술
사이로 한순간 스다코*가 보였다.

〉〉〉〉 〉

✿ 식초에 절인 문어 요리.

"스튜? 스츄? 시튜?"

"스튜의 억양을 신경 쓰고 계시는 와중에 죄송합니다. 혹시 니시오카 중학교에서 담임을 맡은 적 있는 모로하시 씨 아닌가요?"

"아뇨, 제 이름은 나카무라 노부오이고, 배관 공사 일을 하고 있어요."

"아 그러시군요. 이거 큰 실례를 범했습니다. 죄송합니다."

"아뇨, 괜찮습니다. 스츄… 스튜? 시튜?"

"엄마, 나 오늘 학교에서 알았는데, 오므라이스 안에 있는 밥은 원래 새하얗지 않대. 여러 가지 야채가 들어 있어서 케첩 색이래. 그치만 난 새하얀 오므라이스도 좋아해."

> ⟩ ⟩ ⟩ ⟩ ▶

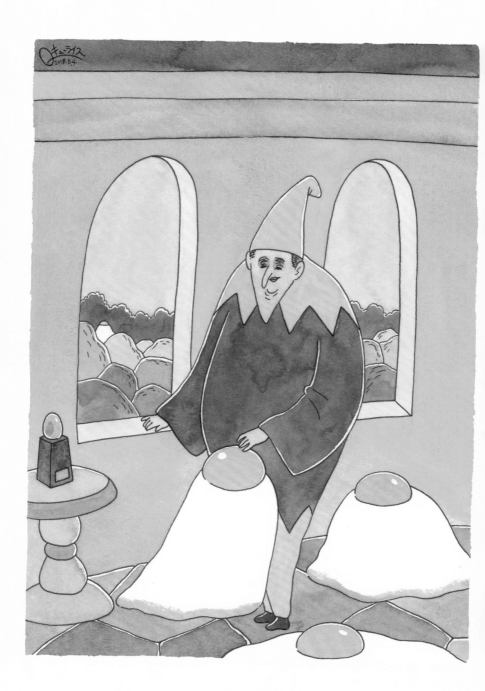

한밤중의 무인역. 캄캄한 어둠 속에 홀로 덩그러니 남겨진 승강장에서 나는 가만히 열차를 기다리고 있다.

얼마 지나지 않아 거대한 어묵 열차가 플랫폼에 도착했다. 어쩔 수 없이 올라탔지만, 말랑말랑한 열차 바닥에 가죽 신발이 완전히 잠겨 버렸다. 미지근한 어묵 내부는 습기로 가득했다.

"어묵 열차는 처음인가요?"

멋진 옷차림을 한 노신사가 물었다.

"너, 요즘 자기보고 감자 샐러드라고 말하고 다닌다며? 오이가 약간 들어간 것 가지고 샐러드라고 우기다니, 까불지 마!"
나는 으깬 감자에게 멱살을 잡히고는 그대로 벽에 밀쳐졌다.

"후후후."
그 장면을 본 고구마 맛탕이 비열한 웃음을 흘렸다.

으깬 감자에게 밀고한 게 저 녀석인가?

"자기야! 자기가 좋아하는 주먹밥 재료를 알려 줘!"

"왜 갑자기?"

"이 책에 따르면, 좋아하는 주먹밥 재료로 그 사람의 성격을 알 수 있대!"

"그런 건 안 맞아."

"버터."

신칸센 뒤쪽 자리에 앉은 흰 양복 차림의 뚱뚱한 남자가 새된 목소리로
말했다.

"벌써 흠뻑 젖었어. 역에서 나오자마자 천둥번개 님의 수영장이 뒤집힌 것처럼 비가 쏟아졌거든."

그녀는 내가 건네준 수건으로 머리와 몸을 싹싹 닦으며 그렇게 말했다.

"양동이로 퍼붓는 듯한 비는 들어 본 적 있지만, 천둥번개 님의 수영장이 뒤집힌 듯한 비는 금시초문이야."

그녀에게 뜨거운 홍차를 타 주려고 물을 끓였다.

"어머, 양동이는 시시해. 전혀 시적이지 않아."

입을 삐죽거리는 그녀가 매우 사랑스럽게 느껴졌다.

나는 벌써 샌드위치를 두 입이나 베어 물었다. 빵, 버터, 마요네즈, 그리고 오이만 들어간 샌드위치를.

밧줄에 꽁꽁 묶인 갓파의 우두머리는 샌드위치를 먹는 내 모습을 보고 침을 꿀꺽 삼켰다.

"네가 대답만 솔직하게 한다면 이 샌드위치를 나눠 줄 텐데…"

"물이란 게 뭐야?"

"응?"

"수도꼭지 틀면 나오는 그거! 투명한 액체이고 마실 수 있는 그거! 얼기도 하고 수증기가 되기도 하는 그거! 그 물 말이야!"

"진정해."

"미안, 물에 대해서… 생각하는 것만으로도 겁이 나서."

어스름하게 드리운 구름 커튼에서 부슬부슬 비가 내리기 시작했다.

"이봐, 뭐야 이건?"

"뭐라니요? 낫토입니다만…"

다다오는 낫토가 든 하얀 팩을 신경질적으로 톡톡 두드리며 말을 이었다.

"차가워."

"네?"

"나는 상온의 낫토만 먹는 사람이야. 기억 좀 해 줄래?"

"아 그러셨군요… 죄송합니다."

"아침 식사 한 시간 전에는 냉장고에서 꺼내서 확실하게 상온으로 되돌려 놔. 이 정도는 상식이야."

고양이, 야옹이, 어서 오렴.
강아지, 멍멍이, 들렀다 가렴.
즐거운 쇼가 시작될 거야.
한껏 멋 부린 쥐가 주인공이야.
오너라 오너라, 어서 오너라.
야옹야옹, 크르릉, 멍멍, 호호호.

베란다에 그것이 나타난 것은 마침 두 번째 여자 친구와 헤어진 지
얼마 지나지 않은 더운 여름날 오후였다. 태양이 심상치 않게 내리쬐는
베란다에 그것이 갑자기 나타났다.

고래다.

별안간 베란다에 나타나 팔딱거리던 고래는 옆에 뒹구는 샌들과 같은
크기였다.
나는 고래가 조용해질 때까지 물끄러미 그 광경을 지켜보고 있었다.

메밀국수 가게에서 메밀국수 곱빼기와 미니 카레라이스를 주문했다.
메밀국수 가게 특유의 샛노란 카레를 사무치게 느끼면서 나무젓가락을
둘로 쪼개고, 작은 병에 담긴 간장을 그릇에 부었다.
'자, 지금부터 점심을 먹어 볼까' 싶을 때면 어김없이 돈가스 선배에게서
전화가 걸려 온다.
"우흥~ 노무라~ 지금 어디야~?"
선배 특유의 느끼한 말투는 듣고만 있어도 귀에 기름이 배어 오고, 그
기름이 몸속에 돌면서 체한 느낌마저 든다.

〉〉〉〉〉

일행 네 명이 하얀 미니밴을 타고 한 산골짜기의 심령 출몰 지점을 향해
가던 중이었다.

맞은편 차로에서 하얀 미니밴이 다가왔다. 그 미니밴에도 자신들과
똑같은 얼굴, 옷차림을 한 네 사람이 타고 있었고, 그들도 이쪽을 보고 '앗'
하고 놀란 표정을 짓고 있었다.

그 미니밴은 그대로 지나쳐서 어둠 속으로 사라졌다.

》 》 》 》 》

"너네 집에서는 카레에 우엉을 넣는구나."

어두운 귀갓길, 다쿠마 군이 돌멩이를 차면서 중얼거렸다.

"어, 무슨 이야기였더라…? 아! 맞다, 소롱포! 소롱포가 다이묘 앞에서 할복해야만 했어. 그래서 멋지게 배에 칼을 꽂고 긋는데, 뜨거운 국물이 다이묘의 얼굴에 튀어서 심한 화상을 입은 거야. 그것이 원인이 되어 다이묘는 죽고, 그가 통치하던 번도 멸망했다는, 그런 이야기였지."

"이 상황… 뜨거운 두부랑 차가운 두부가 크게 싸우다가 서로 엉키면서 딱 좋은 온도가 된 그런 느낌이야."

오쓰키 아야코는 그런 말을 내뱉고는 일어서더니 품에서 낯선 모양의 부적을 꺼냈다.

"에이코, 얼른 새로운 장작을 가지고 오렴."

"아버님, 그건 이상해요. 장작薪이라는 한자 안에 이미 새롭다新는 한자가
들어 있잖아요. 그러니까 '새로운 장작을 가지고 오렴'이 아니라, 그냥
'장작을 가지고 오렴'이라고 말씀하셔야죠."

)))) ▶ ▶

오늘도 아내는 돌이 되어 버린 이즈카를 욕조에서 씻겨 주고 있다.

"석상을 씻는데 왜 네가 발가벗고 있는 거야?" 하고 따져도,

"그야 당연히 옷이 젖을까 봐 그러지"라고 받아친다.

욕조에서는 물살 소리와 함께 아내의 콧노래가 들려온다.

"그 녀석들, 줄곧 먹이를 받아먹던데."

돌고래 쇼를 보고 밖으로 나온 선배와 나는 매점에서 산

소프트아이스크림을 핥으며 눈앞의 펭귄 수조를 무심히 보고 있었다.

나는 초콜릿, 선배는 바닐라 맛.

"근데 이 소프트아이스크림 말이야… 단단하네. 소프트크림이랑은 완전히

다르군."

선배는 꺼림칙했는지 남은 소프트아이스크림을 쓰레기통에 던져 버렸다.

"그런 거드름 피우는 말투로 말하지 말아요!"

나는 옷에 달라붙어 당장에라도 끈적끈적한 액체를 방출하려는 두세 개의 거드름을 일찌감치 떨어냈다.

"아 미안… 그, 그러니까 이런 그대와의 훌륭한 관계성을 앞으로도 항구적으로 지속하기 위해서라도…."

"아아! 또 그런다! 하지 말라고!"

이번에 나타난 거드름은 진정한 골칫거리다.

이것을 떨어내려면 각고의 노력이 필요하다.

그녀는 담배를 비벼 끄더니 한숨 섞인 말을 내뱉었다.

"그게 뭐야? 완전히 달라. '두반장'이랑 '장 발장'만큼이나 다르다고."

타워 전망대에는 나 말고 아무도 없었다. 눈앞에 디오라마* 같은 거리와
산들이 보인다.

무료 쌍안경을 들여다본다. 모르는 집들과 가게들을 둘러보다가 문득 한
공원에 시선이 꽂혔다.

그 공원에 있는 모든 사람들이 멈춰 서서 내 쪽을 보고 있었다.

⟩ ⟩ ⟩ ⟩ ⟩

■ 배경을 그린 길고 큰 막 앞에 여러 가지 물건을 배치하고, 그것을 잘 조명하여 실물처럼 보이게
한 장치. 스튜디오 안에서 만들 수 없는 큰 장면의 촬영을 위한 세트로 쓰인다.

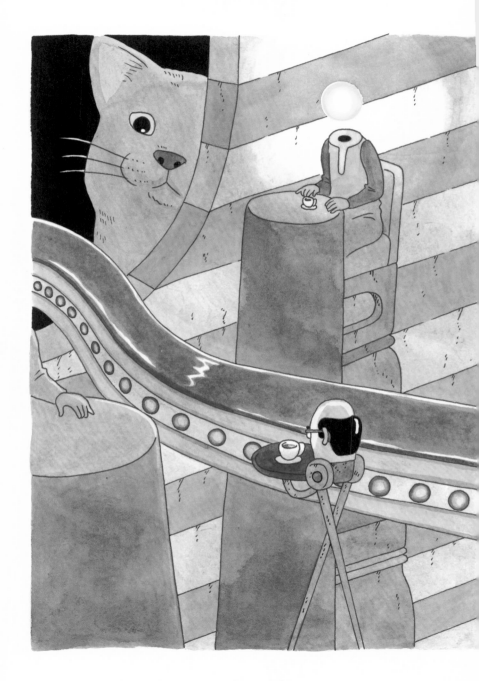

전철역 화장실에서 볼일을 보고 있는데, 콩콩 노크 소리가 울려 퍼졌다.

나도 즉시 콩콩 노크로 대답했다.

문 아래 빈틈으로 가지런한 맨발이 보였다.

새빨간 페디큐어가 칠해져 있었다.

혼자 사는 소설가인 나에게는 변변한 말동무가 없었다. 기껏해야 관엽식물인 대만고무나무에 말을 거는 정도랄까.

나는 소설을 쓰다가 막히면 방을 어슬렁거리기도 하고, 대만고무나무에 말을 걸기도 한다.

"아, 이젠 모든 게 귀찮아."

"닥쳐, 죽여 버리기 전에."

대만고무나무에서 굵직한 남자 목소리가 들려왔다.

약간 경사진 어둑어둑한 극장 로비에서 종이컵에 든 콜라를 산다. 검고
진한 액체와 탄산수를 즉석에서 혼합한 것이다.
객석에는 관객이 다섯 명 정도밖에 없었다. 누군가가 흘린 주스로
끈적거리는 리놀륨 바닥을 지나 맨 뒷자리에 앉는다.
스크린에서는 스웨터를 벗을 때 생기는 정전기를 에너지원으로 삼아
타임 슬립하는 영화의 예고편이 흘러나오고 있었다.

〉〉〉〉▶

야근을 마치고 밤늦게 귀가하는 길.

고요한 아파트 현관들을 가로질러 엘리베이터를 타고 12층으로 향한다.

집 문을 여는데, 어쩐지 이상한 느낌이 든다.

평소 같으면 방의 불이 꺼져 있었을 텐데, 오늘 밤에는 휘황찬란하게 불이

켜져 있다.

"어서 와!"

아내의 힘찬 목소리가 주방에서 들려온다.

주방에서는 아내가 케밥을 굽고 있었다. 꼬챙이에 꽂힌 거대한 고기

덩어리, 지글지글 타는 구수한 냄새.

나는 긴 밤을 각오한다.

"시럽과 우유를 사용하시겠어요?"
"아가씨, 그건 나를 연유로 알고 하는 말이야?"

제장, 이럴 수가.

나는 내 운명을 저주한다.

새우튀김 정식이 나오는 날인데도, 내 식권에는 "가라아게 정식"이라고
꺼림칙하게 인쇄되어 있다. 이 얼마나 어처구니없는 현실인가?

고바야시 녀석은 기름으로 번들거리는 앞머리를 어루만지면서 "괜찮아,
괜찮아. 가라아게 정식에도 타르타르소스는 딸려 나오니까"라며 옅은
웃음과 함께 괘씸하게 중얼거린다.

"산들바람이 산들산들 불고
쌀쌀한 바람은 저리로 가고
살랑살랑한 사람만 여기 붙어라.
그걸 본 고양이가 푸훗 웃는다."

오타 전무님이 이런 시를 메시지로 보내왔다.
토요일 오전에.

갈란드 왕국의 성 아래 지하실에는 왕자가 철 가면을 쓴 채 갇혀 있다.

왕비 역시 철 가면을 쓴 채 갇혀 있다. 그 형제도 마찬가지.

갈란드 왕국의 왕도 철 가면을 쓰고 있고, 군인들도 모두 철 가면을 쓰고 있다.

갈란드 왕국의 국민들 역시 모두 철 가면을 쓰고 있다.

갈란드 왕국의 특산품은 '얼굴의 가려움을 없애 주는 로션'이다.

쾌청한 가을. 운동회를 열기에 더할 나위 없이 좋은 날씨.

운동회의 피날레를 장식할 구슬 굴리기 경주.

학생과 학부모의 함성, 그리고 커다란 구슬 안에 들어간 교사의 비명이

울려 퍼진다.

"우산이나 지팡이를 지참하는 사람이 많죠, 역내에는?"

"네."

"골프채를 들고 타는 사람도 있잖아요, 신칸센에!"

"네."

"그런데 왜 내 몽둥이는 가지고 들어가면 안 된다는 거야!"

🌙

"네가 얼마 전에 사귀기 시작했다는 요코란 애는 어떤 애야?"

"아 걔, 2번가에서 매주 금요일마다 경종을 울리는 애야."

"아, 걔 말이구나!"

››››»

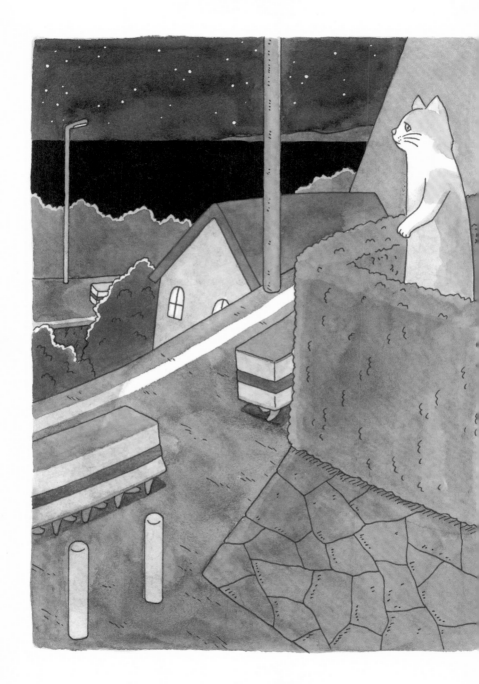

양갱의 옆면은 딱딱해지고 설탕이 하얗게 붙어 있었다.
나는 뜨거운 호지차를 가만히 손에 쥐고 그 온도를 느껴 본다.

"아버님이… 좋아하셨죠. 이렇게 설탕이 붙어 있는 딱딱한 양갱을요."

거실에서 나온 가사 도우미 이바시 씨가 추억에 잠긴 듯 미소 짓는다.
희미한 햇빛이 쏟아지는 툇마루로 눈길을 돌려 본다.
언제나 그곳에 있던 아버지의 모습은 더 이상 보이지 않았다.

〉 〉 〉 〉 〉

몸에 딱 맞는 정장을 입은 젊은 남자 두 명이 우리 집을 찾아온 것은 오후 3시쯤이었다.

"무슨 일이시죠…?"

나는 의아해하며 물었다.

그러자 안경을 쓴 남자가 연극배우 같은 달뜬 목소리로 대답했다.

"저희는 미소 된장 진흥회에서 나왔습니다! 사모님께서는 평소 빵에 무엇을 바르십니까?"

나는 조금 주춤거리면서 "마가린이나 잼을 바르는데요…"라고 말끝을 흐렸다.

두 사람은 얼굴을 마주 보며 빙긋 웃었다.

"사모님은 뒤처지셨습니다! 요즘은 빵에 미소 된장을 바르는 게 대세거든요!"

그러고는 안경을 쓰지 않은 남자가 종이봉투에서 팸플릿을 꺼내 나에게 건네주었다.

)))))

어느 날, 집에 돌아와 보니 아내도 돌이 되어 있었다.

밤의 그림

1판 1쇄 인쇄	2023년 12월 1일
1판 1쇄 발행	2023년 12월 14일
지은이	큐라이스
옮긴이	이용택
발행인	황민호
본부장	박정훈
책임편집	김사라
기획편집	강경양
마케팅	조안나 이유진 이나경
국제판권	이주은 정유정
제작	최택순
발행처	대원씨아이㈜
주소	서울특별시 용산구 한강대로15길 9-12
전화	(02)2071-2019
팩스	(02)749-2105
등록	제3-563호
등록일자	1992년 5월 11일
ISBN	979-11-7172-602-8 03650

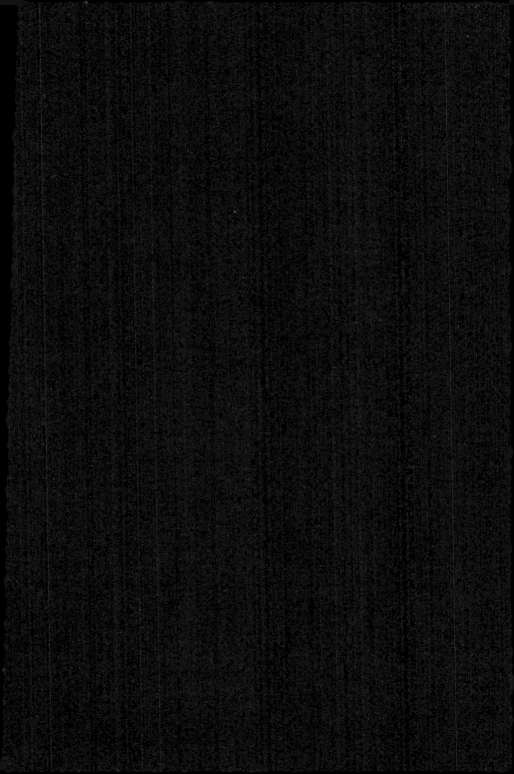